CURSO PRÁCTICO

CÓMO DIBUJAR
MANDALAS

Lic. Laura Podio

EDICIONES Lea

Cómo dibujar mandalas
es editado por
EDICIONES LEA S.A.
Av. Dorrego 330, C1414CJQ
Ciudad de Buenos Aires, Argentina.
E-mail: info@edicioneslea.com
Web: www.edicioneslea.com

ISBN 978-987-634-428-9

Primera edición, 3000 ejemplares.
Impreso en Argentina.
Esta edición se terminó de imprimir en
Febrero de 2012 en Printing Books.

Podio, Laura
 Cómo dibujar mandalas. - 1a ed. - Buenos Aires :
Ediciones Lea, 2012.
 64 p. ; 24x17 cm.

 ISBN 978-987-634-428-9

 1. Dibujo. 2. Mandalas. I. Título.
 CDD 741.6

objetivos de este libro

...los grandes avances se inician con el primer movimiento...
Dedicado a mis queridos alumnos, quienes con confianza y
amor me permiten el honor de acompañarlos en un camino de
color y autodescubrimiento.

Habitualmente en mis libros proporciono dibujos que he realizado a lo largo de mi práctica. Me gusta jugar con las imágenes y me maravilla cuando algunos de mis lectores envían a mi correo una foto de esos diseños decorados y pintados a su manera. Es una magia difícil de explicar, ya que se une mi propia labor con algo mucho más grande y hermoso.

A veces pienso que esos dibujos son para aquellas personas que todavía no se animan a realizar sus propios mandalas. Pero, en realidad, hay días en que necesitamos un diseño ya dibujado, algo que nos atrape para poder sencillamente "perdernos" en la sensación del color. Otros días, en cambio, necesitamos dibujar, armar nuestro propio "mapa mental", y para esos días es que hemos pensado este trabajo: para que aquellos que se animen a utilizar nuevamente las herramientas de geometría del colegio puedan tener una guía.

El dibujo de mandalas requiere precisión, disciplina, exactitud, concentración, orden y paciencia, y les aseguro que son cualidades que pueden desarrollarse.

Espero ser clara en mis explicaciones y que puedan hacer bellos diseños. Si les gusta compartir sus trabajos, pueden hacerlo en la página de Facebook *Arte Curativo con Mandalas - Laura Podio*, allí hay una comunidad de seres a los que les gusta lo bello de estas figuras y estarán encantados de dar sus comentarios.

¿qué son los mandalas?

Afortunadamente, ya no es tan necesario dar largas explicaciones acerca de lo que es un mandala y lo que significa el término. Desde hace años que son ampliamente conocidos y utilizados en diferentes espacios de meditación y terapias.

Hemos heredado el término de la sabiduría de la antigua India, aunque quizás no sea el término más preciso, porque ciertas personas lo confunden con herramientas o talismanes de religiones extrañas. En realidad, con este término nos referimos a diseños concéntricos, que podemos hallar como obras humanas o encontrarlos en la naturaleza: tienen un centro, una periferia y ciertas figuras que se repiten rítmicamente alrededor de ese centro.

No importa su origen, todos ellos comparten las mismas características y cualidades que nos señalan un camino a la sanación interna.

Suelo llamarlos "caleidometrías", ya que son las figuras que cuando niños mirábamos extasiados en los calidoscopios. Son diseños que nos permiten conectarnos con nuestro centro, relajarnos, y de esa manera poner en marcha los mecanismos internos de sanación.

Las distintas culturas han generado diversas formas de mandalas, muchos de ellos muy diferentes entre sí. Nos ayudan a concentrarnos, a lograr calma y armonía, a tener flexibilidad de emociones, pensamiento y acción. Nos permiten desarrollar valiosas cualidades, especialmente disciplina espiritual, orden, aceptación y paciencia.

En Occidente los mandalas han sido ampliamente estudiados por Carl Jung, quien sostiene que cada mandala representa un hecho psíquico autónomo, con características que siempre se repiten y que en todas partes son idénticas. Esto implica que habrá una estructura básica que se repetirá aun-

que hubiéramos crecido en una isla desierta y dibujásemos figuras sobre la arena. Jung lo califica como el principal arquetipo, considerando al arquetipo como una especie de memoria biológica común a todos los seres humanos.

El arquetipo es, por así decirlo, una presencia eterna, como un contenedor dentro del cual cada grupo de personas irá colocando sus ideas y experiencias sobre un determinado tema, y la cuestión está en saber, sencillamente, si la conciencia lo percibe o no.

El historiador de las religiones, filósofo y profesor especializado en mitologías comparadas, Joseph Campbell, explica que la aparición mundial del símbolo del mandala se da paralela a la aparición de las primeras culturas sedentarias, en las cuales era necesario establecer órdenes y jerarquías, donde era necesario organizar la sociedad en la que cada cual tenía una tarea asignada. Entre las tribus cazadoras recolectoras, por ejemplo, cada individuo podía y debía ser autónomo al llegar a cierta edad, y más allá de respetos tribales, todos compartían las mismas tareas dentro del clan.

El símbolo del mandala aparece espontáneamente en adultos y niños, en personas sanas emocional y mentalmente como en enfermos mentales. Algunos teóricos sostienen que sólo aparece en períodos de crisis.

Personalmente, prefiero el pensamiento de Jung, quien dice que los mandalas aparecen espontáneamente cuando nuestro equilibrio emocional se ve amenazado o cuando definitivamente se ha quebrado.

Si observamos las producciones artesanales de los pueblos en distintos períodos de la historia, así como la orfebrería y la joyería, veremos que hay una recurrencia increíble de diseños en forma de mandalas. Se han usado para decoraciones, como estructuras de otros tipos de diseño y para diseños de comunicación. Los han utilizado artistas y artesanos modernos y antiguos, en Oriente y Occidente. Entre otras, la razón estriba en la figura circular. El círculo en sí mismo es inclusivo, completo, genera la sensación de acabado en sí mismo y de armonía, condición imprescindible de acabado estético de un objeto artesanal.

Les propongo disfrutarlos sin la necesidad de explicarlos. Intentaré conducirlos para que logren hermosos patrones geométricos que después podrán pintar y decorar.

Ellos serán nuestros aliados en la armonización mental, emocional y física.

El arte puede ser un ritual sanador, nuestro propio santuario personal. Démonos el permiso para que nuestra creatividad se desarrolle. Sin dudas seremos los primeros en beneficiarnos.

elementos constitutivos
del mandala

En anteriores trabajos he explicado brevemente las formas básicas constitutivas de un mandala. Hablaré sólo de las figuras más elementales, ya que la enorme variedad que existe hace que encontremos una infinidad de elementos que lo constituyen.

Por ejemplo, es muy común encontrar en los mandalas diseños de pétalos florales, y éstos significarán diferentes conceptos para un hindú o para un cristiano medieval, así como para una persona contemporánea. También podemos hallar símbolos religiosos diversos, que estarán cargados de sentido para aquel practicante de una determinada religión y serán totalmente carentes de significados para otros.

Los elementos formales que mayormente encontraremos son:

El punto

Sin dudas, todos los mandalas se desarrollan alrededor de un punto central. El punto es más un concepto que un objeto. Es lo primero en ser manifestado, la primera huella que deja cualquier herramienta capaz de dejar una marca. Es un puente entre lo invisible y lo visible. Con esto sugiere que aquello que es invisible existe y ya existía antes de que se transformara en visible, es decir que presume un espacio que no alcanzan nuestros órganos de percepción.

Es la mínima unidad no separada de la totalidad y es el lugar más sagrado de un mandala, pues personifica a la Divinidad o al propio ser. En las

decoraciones siempre se reserva para el centro la figura más importante y la periferia para lo que se subordina a esa figura.

El círculo

La palabra "mandala" significa literalmente "círculo", y éste es la figura más utilizada y con más referencias simbólicas.

Se vincula con el tiempo, el infinito, la perfección y lo cíclico del eterno retorno. Es el esquema visual más simple. La perfección de la forma circular llama la atención entre una variedad de otras figuras.

El cuadrado

El cuadrado es la forma más práctica de organizar un espacio, por eso se lo vincula con la Tierra en cuanto a espacio físico, en contraposición al cielo, que muchas veces es representado como círculo, lo móvil y cambiante.

El cuadrado es una de las figuras simbólicas más frecuentes como representación de lo estático y lo inmóvil. Está constituido por líneas rectas que forman ángulos rectos entre sí.

Se lo relaciona habitualmente con aquello que está quieto, y funciona naturalmente como marco de referencia, ya que cualquier figura que superpongamos a él se percibe de manera dinámica.

Al tener cuatro lados, éstos se relacionan con las direcciones cardinales, y sus cuatro ángulos con las direcciones cardinales intermedias.

El triángulo

El triángulo es una figura básicamente dinámica, da idea de dirección y es la forma gráfica para la cual necesitamos menos cantidad de líneas.

En la antigüedad, representó a menudo un símbolo de la luz y el fuego, y del elemento masculino –especialmente apuntando hacia arriba–. Con el vértice hacia abajo correspondía al agua y al elemento femenino.

El triángulo equilátero representa equilibrio y estabilidad, y cuando superponemos dos triángulos equiláteros formamos una estrella de seis puntas, conocida como el sello de Salomón o la estrella de David, que entre otros simbolismos asociados representa una fusión armónica de principios opuestos.

¿para qué sirve hacer mandalas?

El arte está vinculado a la curación. Nuestros pensamientos y emociones están vinculados a la percepción de imágenes, y pueden cambiar tanto el flujo sanguíneo como el equilibrio hormonal en el cuerpo.

En primer lugar las imágenes son estímulos que envían mensajes a las zonas inferiores del cerebro que se conectan con el hipotálamo. Si estas imágenes son armónicas y bellas, se producirá en nosotros una sensación de bienestar, si las imágenes son cruentas o desagradables, producirán un efecto de disgusto que también afectará a nuestro cuerpo entero. Este es uno de los principales motivos por el que es tan necesario que seamos cuidadosos en los estímulos que recibimos, sobre todo en contacto con las noticias diarias, tan cargadas de imágenes que nos causan disgusto y miedo.

Realizar cualquier actividad vinculada al arte absorbe toda la atención y nos aparta de las preocupaciones, de los problemas del mundo exterior. Somos llevados "a otro mundo", alcanzamos un estado mental de concentración que se parece mucho a la meditación. La fisiología resultante es similar a la de una profunda relajación y su efecto es la curación.

El ritmo cardiaco se vuelve más lento, la presión arterial baja, la respiración es cada vez más lenta, la sangre va hacia los intestinos; todo el cuerpo cambia.

El dibujo de diferentes geometrías actúa sobre nuestra conciencia que realiza algo hermoso, sobre nuestro inconsciente que proyecta sus conte-

nidos en la manera en que trabajamos, en las formas que seleccionamos o, luego, en los colores que utilizamos para iluminarlo. También ayuda al desarrollo de cualidades como la disciplina espiritual, la concentración, el orden y la paciencia.

¿Realizar mandalas es meditar?

Muchas veces surge esta pregunta en alguno de mis grupos de trabajo, ya que mucho se habla de los beneficios de la meditación, aunque a veces el tema se trata muy superficialmente.

Meditar, entre otras virtudes, nos permite limpiar la mente de su permanente contacto y "ruido" provocado por el flujo de pensamientos. Algunos dicen que es necesario "parar" la mente e, incluso, he llegado a escuchar que hay que "matar la mente".

Suelo ser enfática en que, en las tareas de autoconocimiento "no tenemos que matar a nada ni nadie", ya que no podemos ir en contra de nuestra propia naturaleza, o de la naturaleza de la propia mente.

La función normal de la mente *es pensar*, por lo tanto, es poco probable que podamos dejar de hacerlo. Sencillamente tendremos que aprender a dejar pasar los pensamientos como si fuesen "nubes blancas que navegan sobre el celeste del cielo", van a estar allí aunque intentemos lo contrario, pero debemos observar y no actuar en consecuencia.

Es necesario aclarar que hay diferentes modos de meditación, y que de acuerdo a las características de cada persona habrá un tipo de meditación más adecuado. Por ejemplo: para mí modo de ser, no es conveniente sentarme en posición de loto (típica postura meditativa) por un largo rato, ya que estaré más preocupada porque siento dolor en mi cintura, o porque me pica la nariz, o debo mantener la "posición correcta", o porque mi mente volará por distintos lugares.

En cambio, cuando comienzo a realizar un mandala toda mi atención está puesta en lo que estoy haciendo, y mi mente se aquieta naturalmente.

Hace unos años, en una de las visitas del Dalai Lama a la Argentina, le escuché decir algo maravilloso: él comparaba los diferentes tipos de meditación con una medicina, y afirmaba que el verdadero maestro debe hacer un diagnóstico de las cualidades mentales del discípulo para prescribirle un tipo de meditación adecuado. Que de otra manera, si no lo hiciera correctamente, sería tan perjudicial para la salud del discípulo como si tomara una medicina que no necesita.

Cualquier actividad que sea placentera, gratificante y absorbente, que nos mantenga profundamente conectados al momento presente, puede describirse como "meditativa". Es una actividad que nos saca de las preocupaciones y que nos deja el espíritu liviano. Nos brinda una alegría inexplicable, quedando poco espacio para cualquier actividad mental displacentera o extraña.

La realización de mandalas, el dibujo de la geometría, es en muchos casos una de estas actividades, ya que además de lograr que el hemisferio izquierdo cerebral se mantenga ocupado, permite que el hemisferio derecho nos susurre sus intuiciones, las cuales, habitualmente, son acalladas por tanto diálogo mental. Por lo cual, realizar mandalas es una actividad que denominamos "meditación activa", es un modo de meditación en el cual no solamente estamos absortos en algo, sino que generamos belleza.

comenzando a dibujar

Herramientas, materiales y soportes

En cualquier tarea artística tenemos que distinguir tres términos básicos:

- **Herramientas:** son los utensilios, instrumentos y objetos que utilizaremos para dibujar nuestras grillas. Aquí podemos encontrar: reglas, transportador, compás, etc.

- **Materiales:** es aquello con lo que dibujaremos: lápiz negro, estilógrafo, lapicera de tinta en gel, etc.

- **Soportes:** es la superficie en la que llevaremos a cabo nuestro proyecto, la superficie (papel) que sostendrá nuestros materiales (líneas de lápiz o tinta) elaborados con nuestras herramientas (reglas, compás, etc).

Equipo necesario

Indicaré aquí un equipo básico, claro que cada uno podrá agregar aquellas herramientas con las que se sienta más a gusto:

- Lápiz de grafito (común, el que usamos desde la escuela, tipo 2H, HB o 2B). También se puede optar por un lápiz porta mina, con minas de 0,5 mm.

- Sacapuntas (no es necesario en el caso de usar portaminas).

- Goma de borrar (son mejores las de color blanco).

- Regla acrílica transparente de 30 o 40 cm.

- Escuadra acrílica transparente.

- Transportador acrílico transparente de 360 grados (formato circular completo).

- Compás (esta es la herramienta más costosa, pero conviene que sea de buena calidad, ya que los de calidad escolar suelen abrirse y no ser precisos. Hay gran variedad de modelos, no hace falta que sean los más costosos, pero algo intermedio como para dibujo técnico estará muy bien). Son múy útiles los compases en los que se puede insertar el portaminas, para de esa manera tener más precisión en los diámetros y trazos.

- Estilógrafos descartables de tinta negra (también se usan en dibujo técnico, hay de distintos anchos de punta, yo recomiendo el 03 y el 04).

- Papel blanco liso común (puede ser el utilizado para las computadoras). Es para practicar, cuando estemos más seguros utilizaremos el papel más grueso.

- Papel blanco liso para acuarela (entre 160 y 300 g), nos dará la posibilidad de realizar diseños que luego podremos pintar con lápices de color o acuarelas o acrílicos.

- Carpeta (encarpetador, los que se cierran con elástico), formato 35 x 50 cm, para guardar los trabajos cuidadosamente.

Lugar de trabajo

Es indispensable que nuestro lugar de trabajo sea cómodo y confortable. Esto no significa que sea necesariamente grande, pero sí que esté iluminado (preferentemente con luz natural) y que tenga una lámpara de escritorio que proporcione "luz focal", luz directa sobre nuestro trabajo en curso.

Aquellos que necesiten lentes, sin dudas deberán usarlos para estos trabajos, ya que hay que mirar graduaciones de ángulos y milímetros de regla.

También es importante que tengan una atmósfera tranquila, ya que si hay muchas personas gritando o corriendo alrededor, nunca podrán concentrarse en lo que estén haciendo. Y la falta de concentración en estos trabajos implica fallas en las geometrías.

En mi libro *Arte Curativo con Mandalas*, ofrezco un pequeño ejercicio para realizar un mandala personal. Lo estoy repitiendo en este libro porque pienso que es una de las formas más sencillas para comenzar a diagramar un mandala, ya que no tendrá demasiados detalles pequeños que nos compliquen las tareas.

Qué es una grilla

Los alumnos que asisten a mis talleres están acostumbrados a escuchar que "vamos a hacer una grilla". Ésta es una estructura, realizada con instrumentos de geometría, que luego servirá de esqueleto para nuestra propia creación.

Suelo compararla con un edificio en construcción, en el cual vemos vigas, caños y columnas que estéticamente no son bonitas, pero que son las que sostienen el edificio. Luego de que esta estructura esté firme, de que no haya forma de que se caiga, vendrán los artesanos que realicen la labor estética con los revestimientos, y hagan todas las "decoraciones" que luego disfrutaremos.

Si nuestro esqueleto está en malas condiciones, no podremos funcionar bien en nuestra vida cotidiana. Si un mandala no tiene una base geométrica bien lograda, habrá algo que producirá una interferencia, como si algo no estuviese en su lugar. Quizás podamos compensarlo con la belleza del color o las decoraciones, pero internamente sabremos que no está del todo acomodado.

En los momentos en que guío a mis alumnos para hacer sus grillas, me transformo en una especie de maestra de escuela al estilo antiguo, diciendo: "ahora hacemos tal cosa", "ahora hacemos tal otra", porque es imprescindible ser ordenado y metódico para llegar a un buen resultado.

Entiendo que algunos de ustedes podrán protestar diciendo: "pero...¡es una tarea artística!" o "el arte es libertad!".

Sí, estoy de acuerdo. Pero antes de tomarnos libertades tenemos que aprender a conocer las estructuras para saber qué hacer con ellas. Se trata de aprender las reglas del juego: primero nos ceñimos a un guión para luego poder ser todo lo "creativos" que queramos.

Al principio todo será sencillo, pero cuando nuestra hoja de papel se llena de líneas, es muy fácil confundirse... por eso el orden es tan necesario.

Una grilla es una estructura que nos va a ayudar para que comencemos a colocar formas armónicamente sobre ella.

Veremos que luego de tener una estructura que nos sostiene, es muchísimo más sencillo crear nuevas formas armónicas sobre ella.

Algunas definiciones básicas

A lo largo de las explicaciones estaremos nombrando ciertos términos que no escuchábamos desde la escuela secundaria, por lo tanto vamos a repasar los conceptos básicos:

- ¿Circunferencia o círculo?: confieso que a veces los utilizo como sinónimos, pero no lo son. Un círculo es una superficie geométrica plana contenida dentro de una circunferencia con área definida; mientras que se denomina circunferencia a la curva geométrica plana, cerrada, cuyos puntos son equidistantes del centro, y que sólo posee longitud. Aunque ambos conceptos están relacionados, no deben confundirse la circunferencia (línea curva) con el círculo (superficie). La circunferencia es el perímetro del círculo cuya superficie contiene.

- Centro: el centro, en geometría, es el punto que se encuentra en medio de una figura geométrica. En nuestro caso el centro del círculo es el punto que está a igual distancia de cualquiera de los bordes externos del mismo, o dicho más correctamente, es el punto del cual equidistan todos los puntos de una circunferencia.

- **Ángulo:** un ángulo es la parte del plano comprendida entre dos semirrectas que tienen el mismo punto de origen. Suelen medirse en unidades como el grado. En general, utilizamos transportadores que dividen la circunferencia en 360 grados, por lo tanto nuestras "porciones" de la circunferencia serán más grandes o más pequeñas dependiendo de los grados que éstas ocupen. Una porción de 30 grados será la mitad de pequeña que una de 60 grados.

- **Radio de la circunferencia:** casi siempre diré solamente "radio". En geometría, el radio de una circunferencia es cualquier segmento que va desde su centro a cualquier punto de dicha circunferencia. El radio es la mitad del diámetro. Todos los radios de una figura geométrica poseen la misma longitud.

- **Diámetro:** el diámetro de una circunferencia es el segmento que pasa por el centro, y sus extremos son puntos de ella (o sea, llegan a los bordes). Es la máxima cuerda (segmento entre dos puntos de la circunferencia) que se encuentra dentro de una circunferencia o en un círculo. Todo diámetro divide a un círculo en dos semicírculos (las mitades de una circunferencia).

- **Líneas perpendiculares:** en geometría, la perpendicular de una línea o plano, es la que forma ángulo recto con la dada.

- **Ángulo recto:** un ángulo recto es aquel que mide 90°. Sus dos lados son dos semirrectas perpendiculares, y el vértice es el origen de dichas semirrectas. Un cuadrado tiene cuatro ángulos rectos, es decir que las líneas que lo conforman son perpendiculares entre sí.

Los pasos básicos

Estos son los pasos que haremos al comenzar cualquier mandala, por eso los explicaré aquí para luego, sencillamente, no entrar en detalles una y otra vez. Cada vez que queramos comenzar un mandala, mencionaré estos pasos básicos, y a partir de allí seguiremos con otras indicaciones.

- **Paso 1**: realizar un cuadrado. Como casi siempre las hojas de dibujo vienen en formato rectangular, la tarea es sencilla: solamente hay que medir con la regla el largo del menor de los lados y trasladar esa medida al lado mayor. Es la forma más práctica de lograr un cuadrado perfecto, ya que contamos con la ayuda de los ángulos rectos del propio papel.

- **Paso 2**: trazar las diagonales del cuadrado muy suavemente, sin presionar mucho el lápiz. Esto automáticamente indicará el punto central de esa hoja.

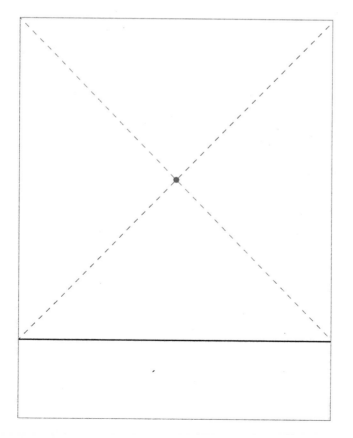

- **Paso 3:** apoyar la punta del compás en el centro y trazar el círculo más grande que nos permita éste, dejando un par de centímetros de cada lado entre los bordes del cuadrado y el círculo.

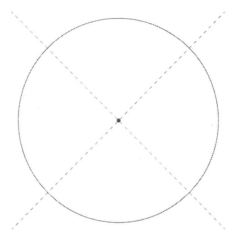

- **Paso 4:** dividir el círculo en dos mitades, cuidando que la línea de división sea exactamente perpendicular a la línea de base del papel. Esto evitará que una vez finalizada nuestra grilla parezca "movida" hacia algún lugar, cual si estuviera inclinada. Para lograrlo tenemos dos modos: el primero es apoyando la escuadra dejando que una de sus bases coincida con la línea de borde del papel, y cuidando que pase por el punto central de nuestro círculo. La segunda manera es sencillamente medir exactamente la mitad de los lados del cuadrado de papel, y luego hacer coincidir los puntos de la mitad con el punto central del círculo (que por cierto debería estar naturalmente alineado a la mitad del cuadrado).

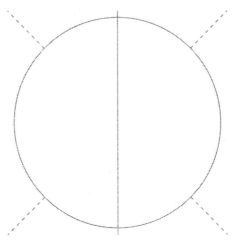

Grilla en 60 grados

Esta es una grilla sencilla, pero sin embargo nos brinda la posibilidad de hacer diseños muy impactantes.

Técnica de realización, paso a paso

1) Realizamos los 4 pasos básicos.

2) Marcamos con el transportador ángulos de 60 grados (a los 0-60-120-180-240- y 0/360 nuevamente).

3) Unimos las líneas opuestas pasando por el punto central.

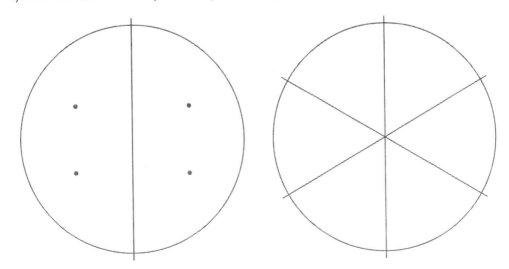

4) Tomando por referencia una de las líneas, marcamos uno de los radios, midiendo desde el centro, en segmentos iguales (por ejemplo 2 cm cada uno). No importa que el segmento final quede un poco más ancho o más angosto, lo tomaremos sólo como una referencia. Trazamos un círculo concéntrico en cada punto, apoyando el compás en el punto central.

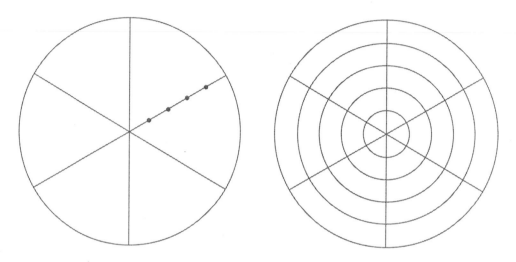

5) Trazamos el primer triángulo uniendo tres puntos en porciones intermedias, como muestra la figura.

6) Ahora marcamos el triángulo opuesto, formando una estrella de 6 puntas.

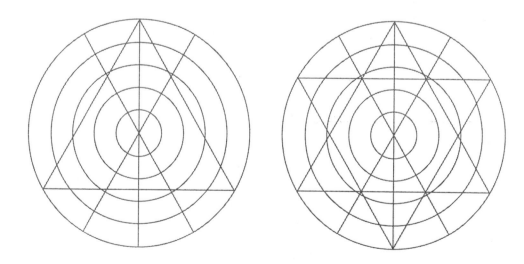

7) Repetimos la operación tomando como referencia el segundo círculo, contando desde el centro. Formaremos una estrella de 6 puntas más pequeña.

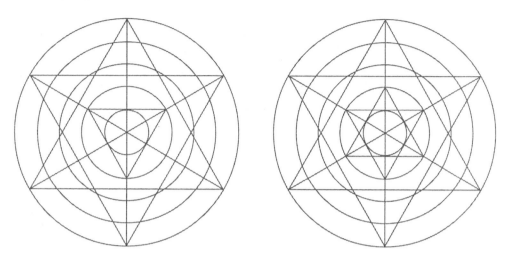

8) En el círculo interno dibujaremos un solo triángulo (no formaremos la estrella).

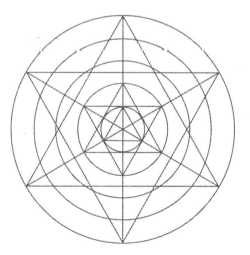

9) Con esto damos por finalizada la grilla, a partir de aquí comenzaremos a buscar formas en ella.

10) Nos "apoyamos" en los bordes de la geometría para dibujar un primer pé-
talo. Noten que apenas realizo una curvatura en la sección que elegí para
hacerlo y, fundamentalmente, respeto lo que la geometría me muestra.
Esto es muy importante, ya que a menudo en este momento queremos
empezar a "inventar" cosas nuevas. No es que no se pueda o deba ha-
cer, el tema es que todo lo que inventemos deberá repetirse entre 3 y 6
veces, con lo cual, la tarea se dificulta. Es preferible, al principio, remitir-
nos a la geometría (la cual, por cierto, nos da muchísimas posibilidades),
luego, con mayor práctica, podremos probar todo cuanto queramos.

11) Aquí vemos los tres pétalos completos.

12) Buscamos una nueva forma brindada por la geometría.

13) La repetimos en todo el círculo.

14) Podemos combinar formas redondeadas con formas rectas. De hecho, esto quedará muy bien en nuestros diseños. Ahora marcaremos la estrella de 6 puntas más pequeña.

15) Completamos la estrella.

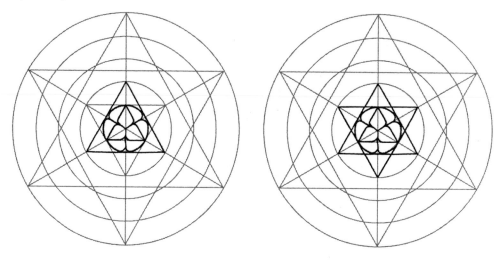

16) Buscamos una nueva forma a partir del siguiente círculo. Recordemos que cuantas más divisiones tengamos en un diseño, más posibilidades nos dará de combinar los colores en el momento de pintarlo.

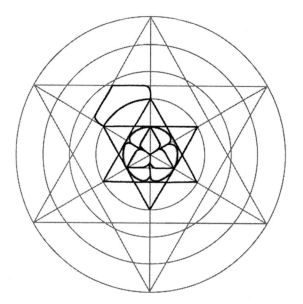

17) Repetimos las formas en todo el círculo.

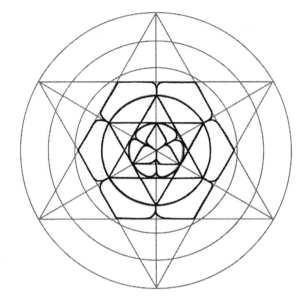

18) Transformamos nuestra estrella grande en pétalos.

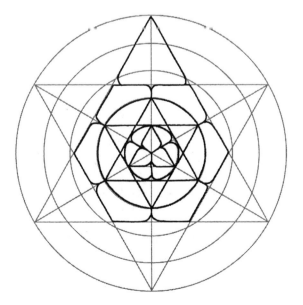

19) Completamos nuestros pétalos.

20) Buscamos una nueva forma basándonos en las líneas que tenemos
libres.

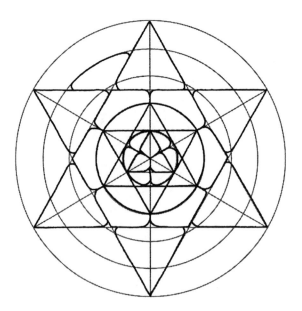

21) Completamos el círculo.

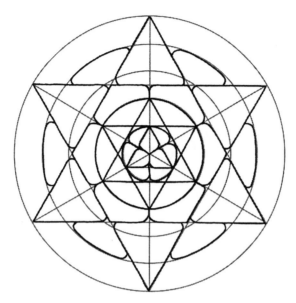

22) Repetimos la operación con la línea superior.

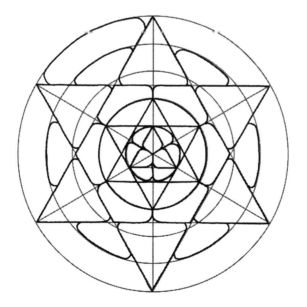

23) Completamos el círculo y… ¡nuestro mandala quedó finalizado!

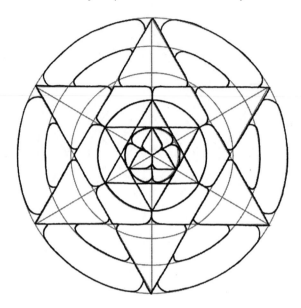

24) Cuidadosamente borramos todas las líneas de lápiz y logramos que el mandala quede "limpio" de aquellas que no utilizamos.

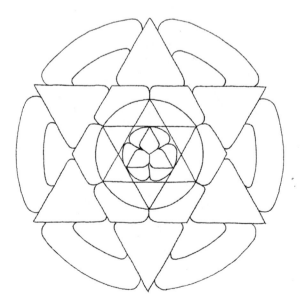

grilla en 45 grados

Esta grilla es una de las más sencillas y nos permitirá trabajar con formas cuadradas con mucha facilidad.

Técnica de realización, paso a paso

1) Realizamos los pasos básicos.

2) Apoyamos el transportador haciendo coincidir el punto central del mismo con el punto central de nuestra grilla. Haremos coincidir las marcas de 90 y 180 grados del transportador, buscaremos el grado 0 y, a partir de allí, haremos una marca cada 45 grados (0, 45, 90 –que coincidirá con la línea ya realizada–, 135, 180, 225, 270 –que coincidirá con el otro lado de la línea ya realizada y nuevamente llegaremos a 360, que es el grado 0).

3) Hacemos coincidir los puntos opuestos y trazar líneas en nuestro círculo, dividiéndolo en porciones y cuidando que todas las líneas pasen por el punto central.

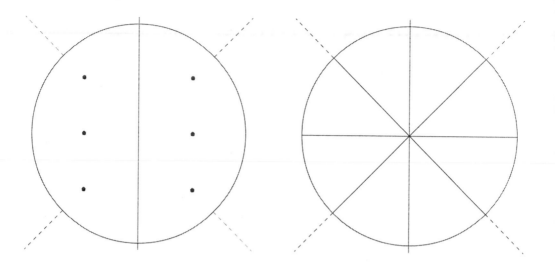

4) Trazamos el primer cuadrado uniendo los puntos en el círculo, que estén cada dos porciones.

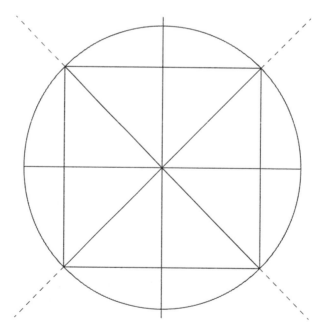

5) Luego trazamos el segundo cuadrado uniendo los puntos que nos quedaron libres.

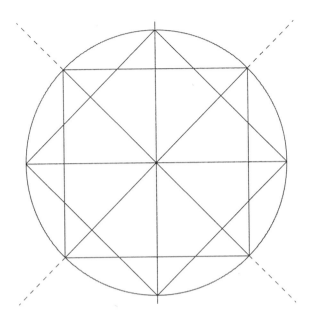

6) Trazamos un círculo concéntrico sin tocar los cuadrados que queda-
ron dibujados (no establezco medidas exactas porque todo depende
del formato del papel y de la capacidad de apertura del compás en el
círculo más amplio).

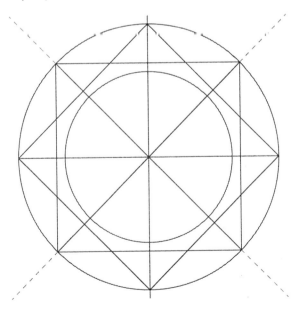

7) Volveremos a realizar los cuadrados como en los puntos anteriores.

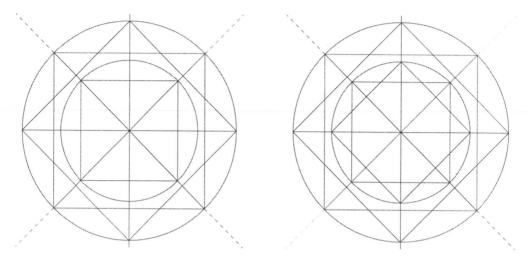

8) Si tenemos lugar, volveremos a repetir los pasos 6 y 7.

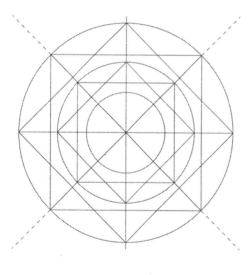

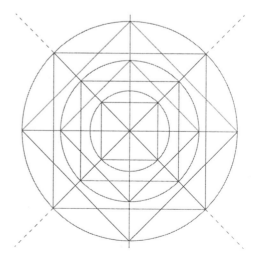

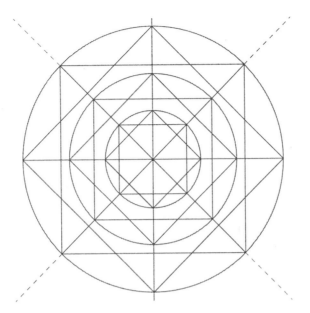

9) Trazar un círculo más pequeño en el centro, siempre evitando tocar las líneas de los cuadrados.

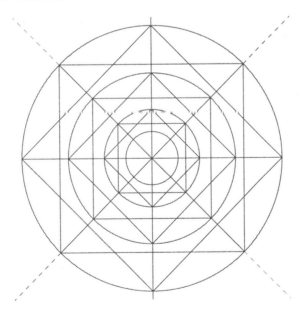

10) Finalmente, trazar una línea uniendo las intersecciones de los cuadrados, esa es la medida exacta de la mitad de las porciones que realizamos al principio.

11) Repetir en todas las intersecciones. Esta es nuestra grilla completa, ahora nos dedicaremos a buscar formas en ella.

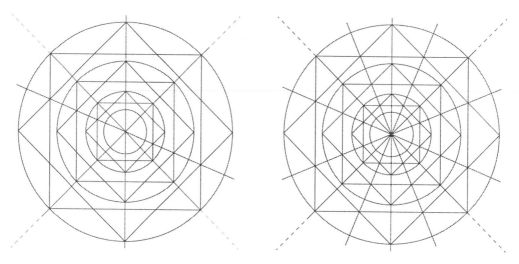

12) Tomando cada pequeña porción desde el centro, vamos transformándolas en pétalos. Recordemos "apoyarnos" en la geometría, esto es, no tratar de modificar demasiado lo que nos marca la grilla de base, sino sencillamente ir redondeando formas hasta conseguir lo que buscamos. Primero lo haremos con lápiz, y recién después de que estemos satisfechos con el resultado, lo remarcaremos con estilógrafo negro.

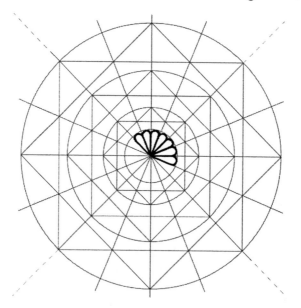

13) Comenzamos a buscar nuevas formas. No hay que sentirse "limita-
do" por la grilla base, no estoy "obligado" a respetar ninguna forma.
Si en este caso hubiese decidido seguir el cuadrado, lo habría he-
cho, pero decidí de alguna manera "traspasarlo" y buscar la forma
que más me atraía en el momento. Con esto ya habrán notado que
una misma grilla de base nos permite hacer cientos de variaciones
sobre el mismo tema.

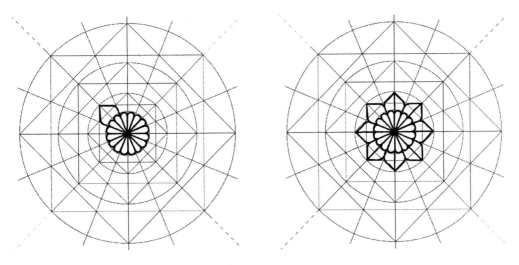

14) Luego de completar el círculo con la forma anterior, buscamos una nue-
va forma que también repetiremos.

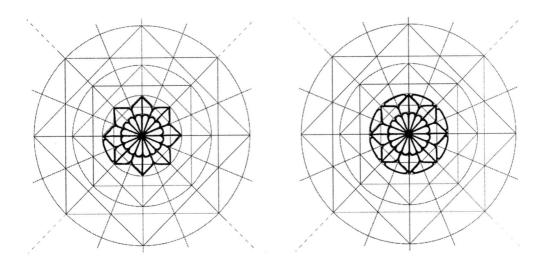

15) Completamos el círculo y seguimos el proceso buscando nuevas for-
mas. Habrá que notar que, a pesar de no haber seguido el cuadrado,
la forma que asumen los pétalos lo muestran perfectamente. En este
sentido, podemos decir que la geometría básica "se siente" a pesar de
no ser visible a simple vista.

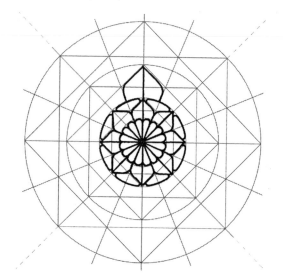

16) Volvemos a repetir el proceso.

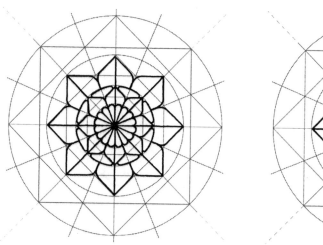
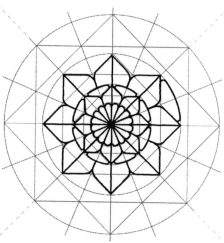

17) Completamos nuestras formas y luego borramos las líneas de lápiz que formaron nuestra grilla. Notarán que el mandala ahora aparece más "limpio", con más espacio (que es el que le quitaban las líneas de base). Esto me permite mostrarles lo que suelo decirle a mis alumnos: que la grilla puede marearnos un poco con su cantidad de líneas, pero luego, al borrarse, queda lo que realmente fue formando y eso nos permite hacer hermosas variaciones de un mismo tema.

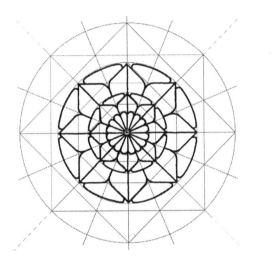

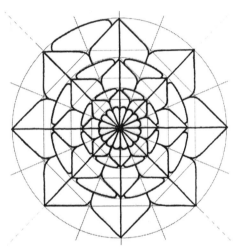

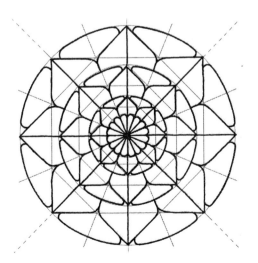

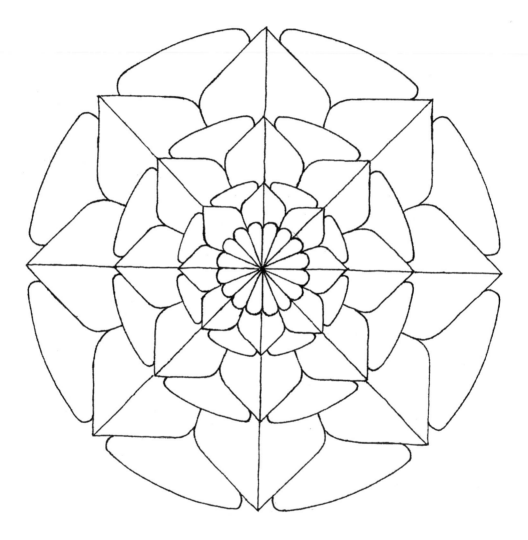

grilla en 30 grados

Esta es una grilla que nos permitirá hacer infinitos mandalas. Es una de las más utilizadas en los mandalas caleidométricos. Haremos aquí una base, pero las variantes que podemos obtener de estas grillas son muchísimas. Espero que les resulte tan útil como lo ha sido para mí en todos estos años.

Técnica de realización, paso a paso

1) Realizamos los pasos básicos.

2) Marcamos con el transportador angulos de 30 grados, haciendo coincidir el punto central del compás con el del círculo, y el grado 0 con uno de los radios de la línea que marcamos en los pasos básicos, luego tendremos la sucesión de ángulos: 30, 60, 90, 120, 150, 180, 210, 240, 270, 300, 330 y, finalmente, 360 (o sea volvemos al ángulo 0). Luego trazamos las líneas para formar las porciones.

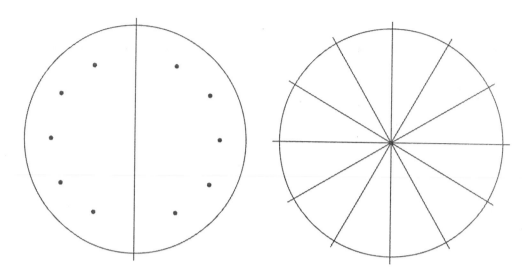

3) Construiremos triángulos. Para ello tenemos que contar la cantidad de porciones en que nos quedó dividido el círculo (en este caso 12) y dividiremos esa cantidad en 3 (cantidad de lados del triángulo), esto nos da por resultado que deberemos unir los puntos cada 4 porciones, de esta manera tendremos un triángulo equilátero (que tiene todos sus lados y ángulos iguales).

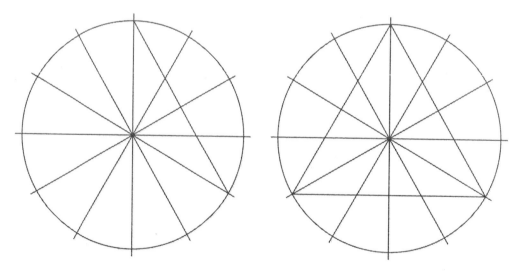

4) Trazamos todos los triángulos posibles entre nuestras porciones. Una sugerencia: este paso suele "marearnos" un poco y es factible que en algún punto nos equivoquemos al unir un punto por otro. Lo que suelo hacer para evitar esta dificultad es contar las porciones antes de colocar

directamente la regla. Primero hago tres puntitos en donde tengo que unir, y recién después coloco la regla y los uno.

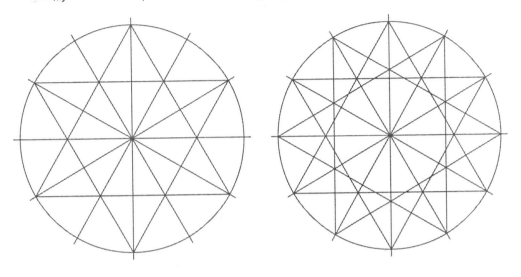

5) Realizamos un círculo interno, con cuidado de no tocar las líneas formadas por el cruce de los triángulos, y repetimos el proceso realizando nuevos triángulos tomando por referencia el círculo pequeño.

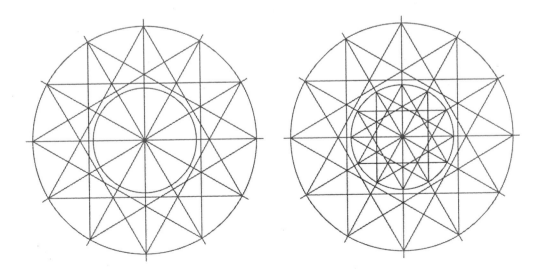

6) Realizamos un círculo interno más pequeño, cuidando, como de costumbre, que no se superponga a las líneas formadas por el cruce de triangulos. Con esto finalizamos la grilla. Ahora comenzaremos a buscar las formas.

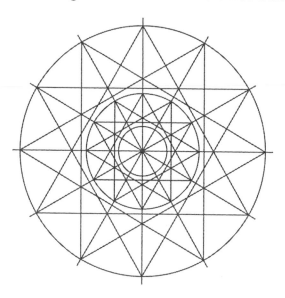

7) En este caso decidí que los pétalos centrales fuesen algo más anchos, por lo tanto utilicé dos porciones en lugar de una para marcarlos. Observarán que la técnica de apoyarnos en la geometría y redondear suavemente, es exactamente igual que en los ejemplos anteriores, por lo tanto, podemos hacer pétalos utilizando uno, dos, tres o cuatro porciones de la misma manera. Como de costumbre completamos todo el círculo con la misma forma.

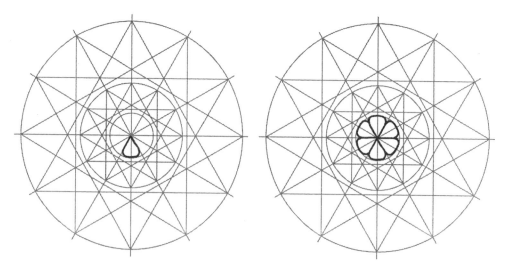

8) Para buscar la forma siguiente intento no complicarme con los sectores demasiado "llenos" de líneas, e intentaré abarcar con una forma un poco más grande el sector de líneas más cruzadas, como se ve en el ejemplo.

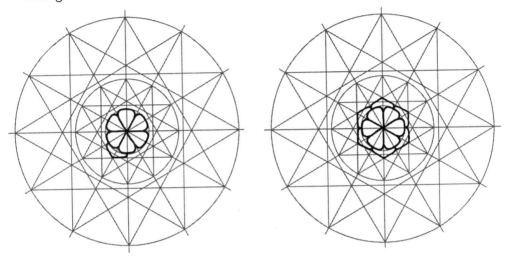

9) Buscamos una nueva forma y la repetimos en lo que formaría una estrella de seis puntas. Notarán que quedan puntas de triángulos sin utilizar, pero en el próximo paso las aprovecharemos.

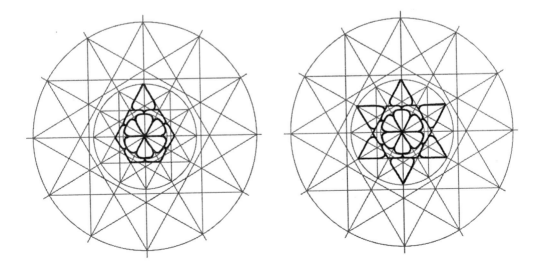

10) Ahora usaremos las puntas que quedaron libres, dibujando pétalos más pequeños que quedarán intercalados con los más grandes, dándonos la posibilidad de variar el color al momento de pintar.

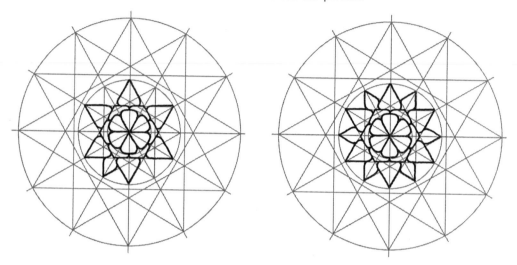

11) Buscamos una forma que unifique los pétalos, como muestra el ejemplo.

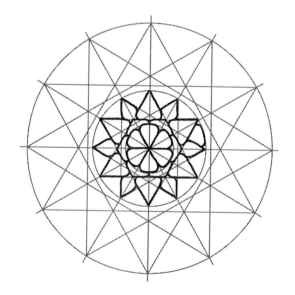

12) Buscamos una nueva forma tomando en cuenta las mismas sugeren-
cias que en el paso 8.

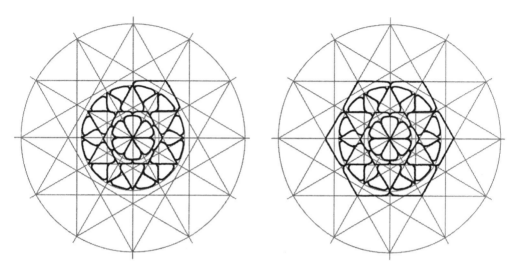

13) Repetimos las formas realizadas en el paso 9, aunque esta vez nuestros
pétalos serán mucho más grandes.

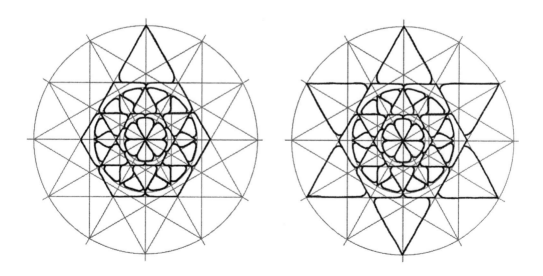

14) Repetimos las formas realizadas en el paso 10, en este caso los pétalos quedarán más grandes.

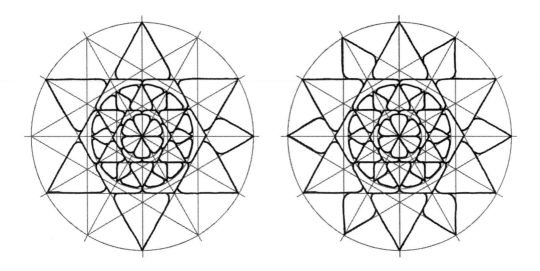

15) Repetimos lo hecho en el paso 11 para finalizar nuestro mandala.

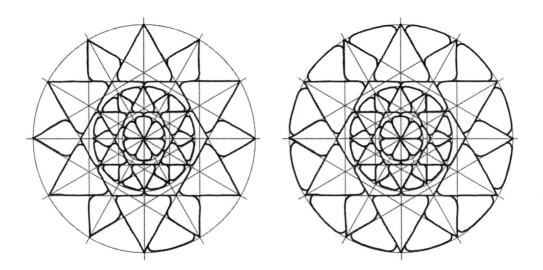

16) Finalmente, borramos las líneas de lápiz de nuestro diseño. ¡Ya esá listo para darle color!

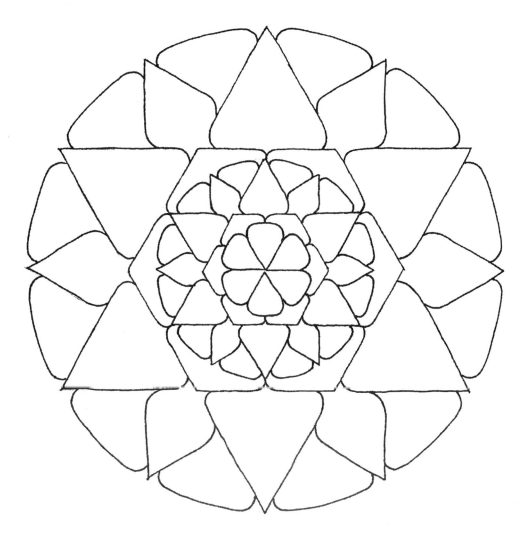

Algunos comentarios habituales y sus respuestas

Quiero compartir con ustedes algunos de los comentarios que surgen al comenzar a hacer geometrías, y también las cosas que son normales en todo proceso de aprendizaje.

¿Siempre mis mandalas deben parecer flores?

No, en absoluto. Podemos, como en el ejemplo de geometría en 60 grados, utilizar las líneas rectas que nos propone la geometría misma. Es decir que nuestro mandala puede quedar terminado sencillamente al terminar la grilla.

Lo que propongo en este libro, como también lo hago en mis cursos, es que podamos ir un poco más allá de la geometría misma, y que eso nos permita entender que la estructura geométrica es lo que da la solidez al diseño, pero que luego podemos transformarlo en algo más orgánico.

Hago una y otra vez diseños y siempre me sale la misma forma

Paciencia… al principio hay que aprender, y para ello hay que repetir (y repetirse a uno mismo). Durante algunas temporadas, la repetición es algo habitual, hasta que se incorpora de tal manera que luego comenzamos a "ver" en la geometría formas diferentes.

Los sabios del antiguo Tantra de India solían decir que "la geometría le susurra sus secretos a aquel que la practica", y la práctica no es más que

repetición, una y otra vez, hasta que el conocimiento queda instalado. ¿Monótono?... espero que no... pero si les resulta tedioso dejen el trabajo para otro momento, ya que esta tarea sólo es útil si la disfrutamos.

¡No estoy de humor para empezar una geometría!

Es cierto, muchas veces, por razones de tiempo o de espacio o de ganas, no queremos ponernos a dibujar desde cero. Para esos momentos suelo tener a mano diseños ya preparados, que dibujé en otro momento.

Con los años aprendí a escuchar mis ganas: a veces quiero sólo color, a veces quiero dibujar y medir, a veces ni siquiera quiero que haya líneas y pinto en círculos vacíos, a veces prescindo del círculo...

Todas estas actividades tienen que enseñarnos a escuchar lo que necesitamos, debemos aprender a disfrutar y a seguir el instinto. Son las únicas maneras para poner en marcha nuestra química interna de sanación.

¿Y si quiero agregar otra hilera de pétalos?, ¿cómo hago?

Todo lo que queramos agregar a cualquier diseño podemos hacerlo sin ningún problema, lo único que tenemos que considerar es generar las líneas de soporte en nuestra grilla. Si quiero una nueva hilera de pétalos, sencillamente decidiré cuán grandes o chicos los quiero, y haré un círculo con el compás que me oriente, para evitar que cada pétalo que dibuje tenga un tamaño y forma diferentes.

Pero... ¿eso puedo hacerlo cuando ya comencé a pasar el dibujo con tinta?

Claro que sí!!! Porque todos los círculos y líneas en lápiz que vayamos agregando serán en lápiz, por lo tanto las borraremos al final. Así que... tomemos la libertad de agregar lo que nos guste.

Si hago una forma especial, ¿tengo que repetirla alrededor del círculo?

En un principio si, ya que el proceso de sanación interna que logra la figura del mandala se pone en marcha a partir de la repetición, por lo tanto, al menos al inicio, no conviene hacer cada pétalo de una forma diferente

sino hileras de formas iguales. Todo detalle que agreguen, deberán repetirlo alrededor del círculo.

¿Puedo salirme del círculo externo?

¡Sí!, aunque es una respuesta que puede generar alguna polémica. Conozco personas que trabajan con mandalas que sostienen de manera férrea que solamente son mandalas aquellos que no se salen del círculo que los contiene.

Esto es muy respetable y, ciertamente, algunos de ellos pueden decir que lo que les propongo, tanto en este libro como en mis talleres, no son mandalas.

Antes mencioné lo que implica el uso de la palabra "mandala", por lo que lo que estamos haciendo aquí son diseños concéntricos, no intentamos replicar ningún instrumento religioso de otras culturas. Pero para aquellos que conozcan mis otros libros sobre el tema, sabrán que he dedicado varios años a la investigación de cómo las figuras concéntricas y simétricas ayudan en la química cerebral y a nivel emocional, ordenándonos y permitiendo focalizarnos.

Lo que logra ese orden interno es la distribución simétrica de las formas alrededor de un punto central, por lo tanto, nuestra atención se dirigirá hacia ese punto central, y la geometría nos ayudará a generar el patrón repetitivo que nos permite meditar.

Entonces, la geometría tiene la función de sostenernos, de darnos un marco de contención, pero no es necesario que nos aprisione… Me puedo "salir" perfectamente del borde externo del círculo y seguiré obteniendo todos los beneficios que me brinda el mandala.

Suelo hacer una analogía con la vida cotidiana: en general vivimos vidas a ritmos muy rápidos, a veces caóticos, que hacen que deseemos profundamente llegar a un sitio de paz y respirar tranquilos. Ese sitio puede ser nuestro momento de contacto con el mandala, pero luego deberemos volver a ese mundo, y para ello necesitamos la flexibilidad interna de poder "salir" y "entrar" en nuestros espacios internos de tranquilidad. Los mandalas suelen ser muy armónicos, ordenados y previsibles… casi todo lo contrario a como es nuestro mundo cotidiano. Por alguna razón, no me gustaría sentir que un mandala es como "una jaula de oro" en la que estamos ordenados y armónicos, ¡pero encarcelados!

Necesitamos ser flexibles, necesitamos aprender a convivir con espacios más caóticos desde otra perspectiva, desde una mirada interna más inclusiva que nos permita admitir nuestro propio caos interno y nuestros espacios en sombra. No sea el caso de que estemos tan obsesionados con ver solo la "luz", y que veamos la "sombra" solamente en los demás y no en nosotros mismos.

Comienzo bien con las grillas, pero luego me pierdo.

Es absolutamente normal. Tenemos que aprender otra manera de mirar y, en muchos casos, tenemos que ordenarnos internamente, aprender a priorizar.

Trabajé con algunos alumnos que no podían evitar "saltearse" los pasos hacia adelante. Por ejemplo, no bien estaban comenzando a dibujar el centro, pasaban a describir con detalles lo qué harían en la periferia.

Suelo decirles: "falta tanto tiempo para que llegues allí…".

En la geometría hay que ir paso a paso, me atrevo a decir que todo el trabajo con mandalas comparte esta cualidad. Nunca sabemos cómo irá cambiando nuestra mirada, nuestras decisiones, por lo tanto hay que ir transitando ordenadamente los distintos procesos, las diferentes hileras de formas. Casi sin advertirlo, habremos llegado al final y terminado nuestro trabajo.

¿Tengo que comenzar y terminar el mandala de una sola vez?

Otra pregunta polémica. Es cierto que si dejamos por mucho tiempo de lado un trabajo, cuando lo deseemos continuar seremos, literalmente, "personas diferentes", creo que el proceso de realizar mandalas no tiene que estar limitado. Por aquello que se puede hacer en una sola vez.

Mis propias obras y las de mis alumnos, llevan un laborioso trabajo y se plasman en varias sesiones de dibujo o pintura. Raramente alguien comienza y termina en el mismo día, ya que de ser así deberíamos trabajar con diseños que no pueden ser mayores a 15 cm de lado.

Prefiero el riesgo de que seamos "alguien diferente" la próxima sesión, y que nos reencontremos con nuestro trabajo que nos estaba esperando. Muchas veces alguno de mis alumnos se encuentra con su obra y exclama sorprendido "lo recordaba feo, ¡y ahora veo que es muy lindo!".

Sí, me gusta la geometría, pero…
¿y si quiero incluir otros dibujos diferentes?

Muchas veces encontramos en alguna revista, en una tarjeta antigua o, quizás, en Internet, algún diseño que nos atrae y que nos gustaría transformarlo en un mandala, repitiéndolo una y otra vez alrededor del centro de un círculo. Esto es muy sencillo, solamente debemos tener a mano una hoja de papel de calco. En general utilizo este tipo de papeles en su medida grande, para no tener que preocuparme porque los diseños no entren con facilidad. Les daré un ejemplo con una forma muy elemental pero, por supuesto, las formas más complejas dan relaciones y mandalas mucho más atractivos.

Paso 1: trazar un círculo en el papel de calco, y trazar los pasos básicos (ver indicaciones para Grilla en 45 grados hasta paso 3 inclusive).

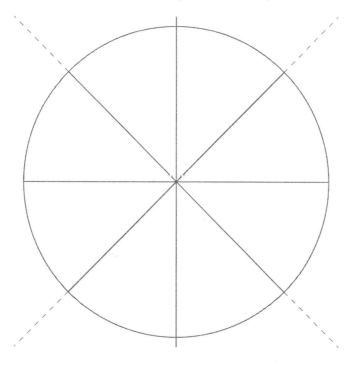

Paso 2: yo elegí una forma que claramente puede quedar apuntando al punto central, algunas figuras no son tan claramente ubicables, pero lo importante es que nos agrade cómo está dispuesta y que la calquemos por primera vez, haciéndola coincidir con uno de los ejes.

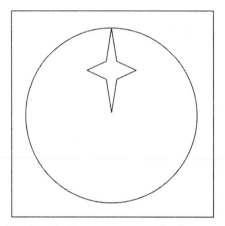

Paso 3: repetiremos el calcado tres veces más formando una disposición de cruz. Cuidaremos que cada eje coincida de la misma manera que en el primer calco, para que todas las figuras queden en una posición similar alrededor del círculo.

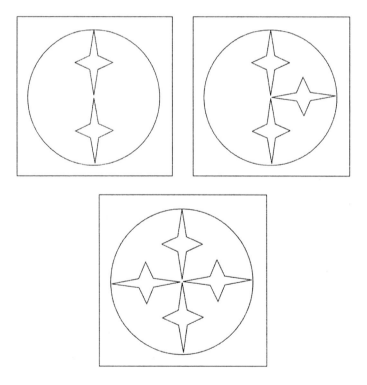

Paso 4: Ahora tenemos una disposición uniforme que ya se ve como un mandala, pero podemos agregar más, ya sea la misma figura o alguna otra que nos guste combinar. Ubicaremos las nuevas figuras entre medio de las ya colocadas, en los ejes que quedaron libres en nuestra grilla. Si

no entran en su totalidad, podremos moverlas hasta acomodarlas (notarán que las moví de modo que las puntas salen ligeramente del círculo. Como ya les comenté, no hay problemas con esto). También podemos calcar la parte de ellas que "aparece" por detrás de las figuras que calcamos al principio.

Esto quiere decir que las figuras calcadas primero, serán las que se vean completas, y las que intercalamos entre ellas pueden verse "cortadas" en los sectores en que coincidan con las primeras.

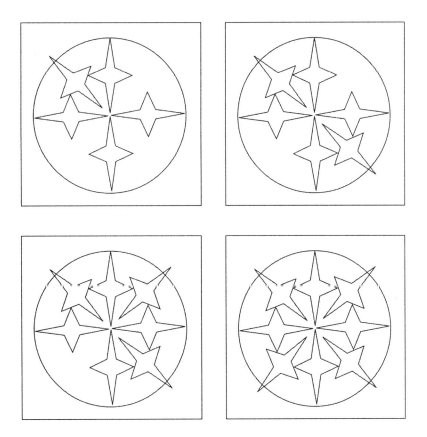

Paso 5: Ya tenemos armado nuestro mandala, ahora podemos dejarlo tal cual está o agregarle otras pequeñas figuras que lo completen. Para que no se transforme en algo muy complejo, me limitaré aquí a agregarle un pequeño círculo central.

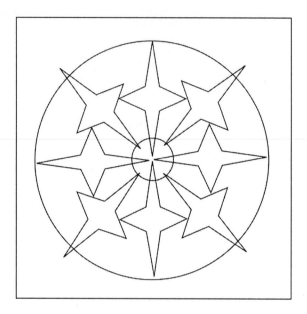

Este es un mandala armado con figuras diferentes. Lo único que debe-remos hacer es transferirlo a un papel grueso para pintar, o a una madera, o a cualquier proyecto. ¡La imaginación no tiene fronteras!

palabras finales

Este trabajo no tiene más pretensión que la de ayudarlos a dar los primeros pasos en la realización de mandalas, con un cierto método para la geometría. Espero haberlos conducido amablemente por estos parajes, para algunos sólo recorridos en los años de escuela primaria…

Por supuesto, hay muchas más estructuras geométricas que podemos describir. Hay grillas mucho más complejas, especiales, y también diseños del arte hindú tradicional que pueden ser exploradas. Quizás reúna esas nuevas geometrías en nuevos trabajos.

Mis años de docencia me enseñaron que los primeros pasos tienen que ser sencillos y que, al principio, tenemos que manejar las herramientas esenciales y obtener "lo máximo de lo mínimo".

Pues bien, lo que les presento aquí no es esto último, sino un amplio recorrido que, seguramente, ustedes irán enriqueciendo con la propia creatividad y amor puesto en la tarea.

Les agradezco profundamente que me hayan acompañado, y me encantaría ver las producciones de cada uno de ustedes que, como les mencioné al inicio, pueden compartir en la página de Facebook *Arte Curativo con Mandalas - Laura Podio*.

Recuerden que los hechos creativos nos acercan a la Divinidad que mora en nuestro interior, que es Ser, Conciencia y Plenitud Ilimitada (en sánscrito: *Sat-Chit-Ananda*).

¡Seamos felices, conscientes y creativos ilimitadamente!

Mis bendiciones para la tarea.

índice

Objetivos de este libro ..5

¿Qué son los mandalas? ..7

Elementos constitutivos del mandala9

¿Para qué sirve hacer mandalas? 11

¿Realizar mandalas es meditar? .. 13

Comenzando a dibujar .. 15

Grilla en 60 grados ..23

Grilla en 45 grados ..33

Grilla en 30 grados ..43

Algunos comentarios habituales y sus respuestas53

Palabras finales..61